王獻之（344-386）及王氏一門

王獻之，字子敬，小字官奴。生於晉康帝司馬岳建元二年（西元344年），卒於晉孝武帝司馬曜太元十一年（386），是王羲之第七子。琅邪王氏在東晉屬高門士族，不僅與皇室聯姻，其族中更有多人在朝中位居高官顯，可稱門第高貴，閥閱炫赫。獻之少時便具有貴族子弟氣派，爲人「雖不修常貫，但容止不妄」（《續晉陽秋》），莊嚴持重，不苟言笑。據南朝劉義慶《世說新語》記載：一次，獻之與徽之、操之兩位兄長一起拜訪謝安，徽之、操之多說俗事，獻之只略作寒暄。離去後，坐客問謝安：三賢之中誰更優秀？謝安說：「小者最勝。」又問：「何以知之？」答：「吉人之辭寡，躁人之辭多，推此知之。」又有一次，獻之與徽之坐於一室，忽然房上起火，徽之立即奔出躲避，來不及穿鞋；而獻之卻不慌不忙，神色從容平和，讓左右攙扶而出，和平常沒什麼兩樣。世人由此判定兄弟二人神情的高下。魏晉以後，特別是東晉時期，講求清議玄談，臧否人物爲清談的主要內容。獻之的儀表俊朗，風度穩重瀟灑，又富於才情，因此爲時人所重。

獻之性情曠達，爲人清高倨傲，無所顧忌。據載，他聽說吳郡顧辟疆有一座園林很有名氣，雖與主人不相識，卻乘輿逕入。當時顧辟疆正與賓友燕集，見獻之旁若無人，勃然大怒道：「傲主人，非禮也；以貴驕士，非道也。失是二者，不足齒之傖耳。」將獻之逐出。獻之卻毫不介意，盡興而去。

獻之性好山水，這大概是受到父親王羲之的影響。王羲之在永和七年（351）由護軍將軍改任會稽內史，直到升平五年（361）逝世爲止，一直住在會稽郡。會稽境內多明山秀水，峰崿隆峻，吐納雲霧，潭壑鏡徹，清流瀉注。旖旎的風光使少年時的獻之流連忘返。他曾發自內心讚美道：「從山陰道上行，山川自相映發，使人應接不暇。」後人常以「山陰道上」來比喻美好事物接踵而至。山陰是會稽郡治所在地。

當時大多數貴族子弟都要出仕，以維護家族地位，獻之也不免如此。他的爲官生涯是從州主簿開始，後爲秘書郎，轉丞。太元元年（376）受到總攬朝政的謝安重用，官長史。五年（380）謝安爲衛將軍，開府儀同三司，再請獻之爲長史。六年（381）外任吳興太守，軍號爲建威將軍。太元九年（384）謝安官太保，位在三公，獻之再被擢爲中書令，職掌中樞機要。「大令」之稱便由此得來。

獻之對謝安非常感激。謝安與王家是姻親，謝安的侄女謝道蘊嫁給王羲之的第二子凝之。謝安與王羲之又是有深交的好友，他對獻之的人品和才華頗爲讚賞，獻之官位的幾次升遷幾乎都與謝安的推賞和提攜有關。王獻之對謝安的讚賞，他則極力表彰他的道德事業，最終使晉孝武帝以殊禮追贈謝安，使其難堪。但獻之的秉性耿介，曾頂撞謝安。據記載，東晉太康中新建太極殿，謝安想請獻之的題榜，以流傳後世，卻難以開口，於是便對獻之的談起著名書家韋誕爲魏明帝凌雲台題榜之事。韋誕，字仲將，是漢、魏之際著名書法家，最善題署，宮觀題榜，多出韋誕之手。據記載，魏明帝曹睿曾建凌雲

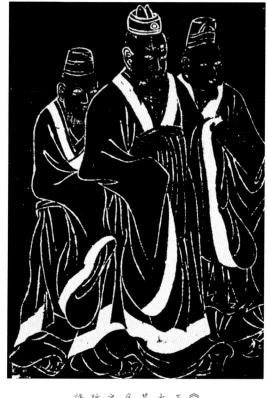

《二王帖》中王獻之像拓本

王獻之爲王羲之第七子，人稱王大令，書名在兄弟之中爲第一。其草書受到張芝的影響，論者認爲更勝於其父。除此之外，王獻之的還將行、草二體結合，現存書跡多爲此種行草書，受到很高的評價。（蔡）

台，令韋誕題榜。榜距地面二十五丈，韋誕被放在籠內，用轆轤長繩引上去。韋誕危懼之下，致使鬢髮皆白。獻之知謝安用意，正色說：「韋仲將是朝廷大臣，怎麼會發生這樣的事情呢？如果眞有此事，可知曹魏之德運不長了。」謝安只好作罷，但對獻之的倨傲也有所不滿，遂有意輕慢。唐·張懷瓘《書斷》記載，一次，獻之書寫了一篇十分精彩的書信給謝安，自以爲謝安一定喜愛並保存下來，可謝安卻在書信後面做了答復之後將其退回，獻之爲此氣惱不已。

除居官之外，獻之一生的大部分時間都在研習書法。大約七歲時，王獻之便在王義之的傳授下學習書法。他資質聰慧，敏悟，顯示出超人的天賦。南朝人虞龢《論書表》中談到，王獻之七、八歲學書，王義之從後掣其筆不脫，歎曰：「此兒書，後當有大名。」可知小小年紀的獻之，神情專注，一

意書寫，而且執筆時指腕間已經頗有勁道了。又一次，獻之到外面玩耍，見北館新粉刷的牆壁白淨爽潔，遂取帚沾泥汁書寫了一個大大的字，引來許多過往者圍觀，並連聲讚歎。義之見狀，問是誰所作，答「七郎。」獻之少年即負盛名，這使父親王義之感到非常欣慰，並對其將來充滿信心。他在給親故寫信時說：「子敬飛白大有長進了。」

天賦之外，獻之更是勤奮用功，孜孜以求，從不放過任何創作的機會。有一少年仰慕獻之書名，希求得到他的筆跡，遂故意穿著精白紗製成的長衣，去看望獻之。獻之一見，拿來便書，正書、草書、諸體悉備。觀者豔羨不已，便有凌奪之意。少年見狀，抄起長衣便跑，眾人追出搶奪，將門擠裂，少年只搶得一隻袖子。（虞龢《論書表》）獻之聽說十五、六歲的羊欣頗有書名，便去拜訪。羊欣穿著白新絹裙正在酣睡，獻之遂在羊欣的裙幅和帶子上書寫起來。羊欣醒來，發現獻之書跡，異常驚喜，珍愛備至。獻之常於興之所至，境遇堪和之時，欣然造筆，俱成佳構，卻不輕易應人索求，即使權貴相逼，也不輕允。

獻之與諸兄關係和睦，其中猶與五兄徽之情深意篤。獻之病重時，徽之對術人說：「我才不如弟，請以我的餘年換取弟弟的生還。」不久，獻之死去，徽之坐在靈床上，取來獻之用過的琴彈奏起來，卻總也不能調和，徽之不禁悲歎道：「子敬，子敬，人琴俱亡！」獻之的書藝在諸兄弟中一枝獨秀。宋·黃伯思《東觀餘論》評價義之諸子書云：「王氏凝、操、徽、渙之四子書，與子敬書俱傳，皆得家範，而體各不同。凝之得其韻，操之得其體，徽之得其勢，渙之得其貌，獻之得其源。」兄弟間互相陶冶，各展才華，親情融睦。

獻之有過兩次婚姻。約十八九歲時娶郗道貌爲妻。道貌乃獻之小舅郗曇之女，是獻之的表親。父親王義之當年也是郗家的東床快婿。所謂王氏二代與郗氏連姻，便是指義之、獻之父子。約三十歲時，獻之被簡文帝司馬昱第三女新安公主司馬道福選爲駙馬，遂與郗氏離婚。獻之對此心存愧疚，在病勢沈重、臨危之際，他懺悔地說：「方欲與姊極當年之匹，以之偕老，豈謂乖別至此！」諸

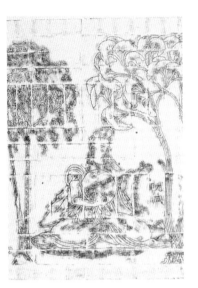

《竹林七賢與榮啓期圖》局部　拓片

東晉時，清談盛行，文人名士以率性自適爲尚；王獻之雖有官職，但是卻未將仕途視爲志業，從史書上的記載，也可得知其性情曠達、清高倨傲，圖爲南京出土的南朝磚畫，描繪魏晉時期的竹林七賢於樹下清談的狀況，王獻之的名士風流差可比擬。（蔡）

紹興·王義之故居 （洪文慶攝）

位在紹興西街的戒珠講寺，原是王義之的故居，後來才遷至郊區今蘭亭所在；所以王獻之的幼年當在這裡渡過。門口右前方有一方小水池，傳說就是王義之、獻之因練字而寫黑了一池水的「墨池」。（洪）

懷悵塞實深，當復何由日夕見姊耶？俯仰悲咽，實無已已，惟當絕氣耳。」（《全晉文》卷27）其感情深摯，讀來令人心酸，正所謂「人之將死，其言也善。」《淳化閣帖》卷九王獻之《奉對帖》中也有類似內容。獻之無子，以兄子靖之為嗣。與新安公主生有一女，名神愛，此女後被立為安僖皇后，獻之以此追贈侍中、特進光祿大夫、太宰。

自東晉至南朝，琅邪王氏世家簪纓，門閥宣赫。除眾多前輩重臣之外，像本書提到的獻之堂叔王薈、獻之兄徽之、獻之堂兄弟王珣、王珣孫僧虔、僧虔子王志、王慈等，均在朝廷供職，其中王薈、王僧虔、王志身居高位，為一時名宦。正如南朝人沈約所稱「自開闢以來，未有爵位蟬聯、文才相繼如王氏之盛也。」與此同時，王氏一門又以書道淵深精湛、書家倍出而著稱于書史，王洽、王珉、王僧虔、王志、智永等，都以能書擅名當時。

唐初至安史之亂以前，是二王書法逐漸彙集內府的時期。武后秉承唐太宗、高宗的方法，廣為搜集、購求民間散佚的二王作品。萬歲通天二年（697），鳳閣侍郎王方慶向武則天進獻了其十一代祖王導至曾祖王褒等二十八人的書跡共十卷，武后命人將其全部鈎摹響拓，存於內府，以供鑒賞。現存一卷便是當時摹拓本的一部分。因卷後有「萬歲通天二年四月三日王方慶進」款字一行，故稱《萬歲通天帖》，另有《唐摹王氏進帖》、《唐通天進帖模本》稱《萬歲通天帖模本》，《王氏一門法書》等稱。

《三希堂法帖》第五冊名為《唐摹王氏書》。《石渠寶笈初編》稱《唐摹晉帖》。《萬歲通天帖》共收七家十帖，分別是一、王羲之《姨母帖》；二、王羲之《初月帖》；三、王薈《癤腫帖》；四、王慈《翁尊體帖》；五、王徽之《新月帖》；六、王獻之《廿九日帖》；七、王僧虔《太子舍人帖》，八、王慈《柏酒帖》；九、王志《汝比帖》，十、王志《喉痛帖》。此卷摹拓精準傳真，眞實可靠。清・朱彝尊在《曝書亭集》卷五十三《書萬歲通天帖舊事》中贊其「鈎法精妙，鋒神必備，而用墨濃淡，不露纖痕，正如一筆獨寫。」被公認為是「下真跡一等」的精摹本。有此一作品僅存於世的，因此為我們研究王氏家族書法承傳關係提供了可靠的實證資料。

通過作品欣賞，我們將瞭解其書法風貌，以及所取得的成就，與此同時，也將對獻之以來王氏一門書風的延續有較為清晰的認識。

王羲之之世系表

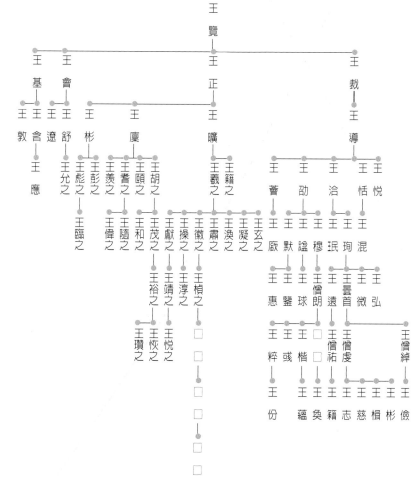

東晉至南朝，琅邪王氏世家簪纓，門閥宣赫。本書除了論及王獻之書法，也將介紹獻之堂叔王薈、獻之兄徽之、獻之堂兄弟王珣、王珣孫僧虔、僧虔子王志、王慈等書家的書風。圖為王氏一門世系圖，說明書家彼此之間的關係。（蔡）

王獻之《廿九日帖》

卷 紙本 縱26.3公分
遼寧省博物館藏

此帖是《萬歲通天帖》第六帖，爲行楷書，共三行三十字。這是獻之寫給同輩某人的一封信，表達了惜別與惆悵之情。帖下有「僧權」題名，僅存其半。「僧權」即南朝梁內府書畫鑒定人徐僧權。

此帖用筆沈穩厚重，如強弓勁弩，轉折處頓挫提按靈動有力度，「廿九」二字尤具力度。

致。體態方整，呈寬博舒張之勢。從書風上看，應是獻之未創新體之前的作品，與羲之行楷書作品《姨母帖》、《孔侍中帖》，王珣《伯遠帖》，王徽之《新月帖》，王僧虔《太子舍人帖》，王慈《柏酒帖》，王志《喉痛帖》等，在用筆、體勢、風尚方面俱能顯現出淵源承傳的緊密關係。此帖摹拓精準傳眞，眞實可靠，是獻之傳世諸墨跡當中最接近原跡的作品，也是研究王獻之書法最重要的資料之一。

《淳化閣帖》、《絳帖》、《寶賢堂帖》、《眞賞齋帖》均刻有此帖。

東晉 王羲之《姨母帖》
卷 紙本 26.2×20公分 遼寧省博物館藏
此帖是《萬歲通天帖》第一帖，爲行楷書。此作在許多筆畫轉折處仍有模拙的隸意，全篇佈局也較爲規整穩

元 趙孟頫《行書國賓山長帖》局部 卷 紙本 26.3×103.2公分 北京故宮博物院藏
此卷爲趙氏致友人的信札。書風爽利自然，筆力遒勁，越宋代直摹晉人遺韻。趙孟頫（1251—1322），字子昂，號松雪道人，諡號「文敏」，元代書壇巨匠。其書法直追二王，篆、籀、分、隸、眞、行、草書無不冠絕古今，眞行二體成就尤高，世稱「趙

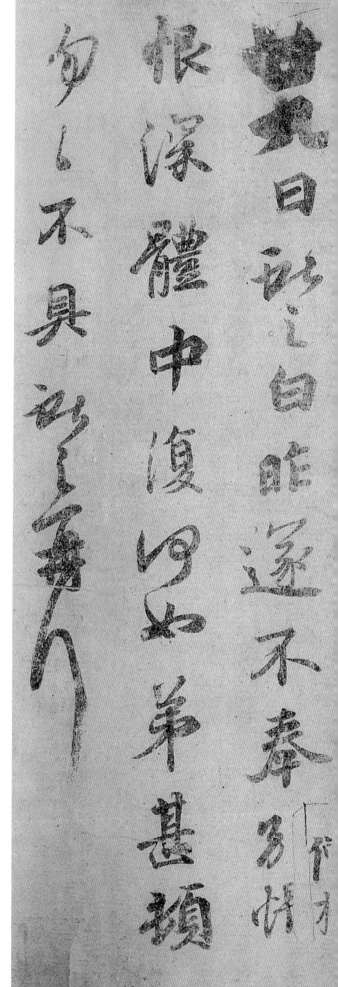

釋文：廿九日，獻之白：昨遂不奉別，恨／恨深。體中復何如？弟甚頓。／匆匆不具。獻之再拜。

南朝宋 羊欣《移屋帖》 拓本 局部

羊欣（370—442），字敬元。史稱羊欣「美言笑，善容止，泛覽經籍。」工書，得法於王獻之，名重當時。唐‧張懷瓘《書斷》論為「親承妙旨，入於室者，唯獨此公。猶顏回與夫子，有步履之近。」最善隸書，子敬之後可稱獨步，惜筆跡不存。《移屋帖》原為《淳化閣帖》卷五《諸家古法帖》之一，經專家考證，定為羊欣原跡上石。此帖草書，風神飛揚，雄逸跌宕，與獻之風度堪和。

紹興‧蘭亭大字碑（洪文慶攝）

蘭亭後園區有個「太」字碑，是為紀念王獻之學字與父親羲之所發生的一段趣事。據說王獻之少有才華，幼時即勤練字不輟，常得眾人的讚賞，因此心高氣傲。有天他寫了一個「大」字，自認為很像父親的筆劃了，便興沖沖地拿去給父親看，王羲之笑而不語，只提筆在大字下面點上一點，然後讓他拿去給母親看。母親看後歎口氣說：「我兒習字三千日，只有這點像羲之。」獻之聽後，慚愧無比，從此更加勤奮練字，終成為一大書法名家，不讓其父專美於前。（洪）

王獻之《中秋帖》

卷　紙本　27 x 11.9公分
北京故宮博物院藏

此作爲行草書，共三行二十二字。據考《中秋帖》乃米芾據王獻之的《十二月帖》的不完全臨本。《十二月帖》曾爲米氏所藏，並刻入《寶晉齋法帖》。帖文爲：「十二月割至不？中秋，不復不得相，未復還，慟理爲即甚，省如何。然勝人何慶等大軍。」共計六行三十二字，現少十字。（注：其中「十二月割至不」、「未復還慟理」等字不見於《中秋帖》

《中秋帖》筆法沈著痛快，情馳神縱。其體勢乃獻之所創「非草非行，流便於草，開張於行，草又處其間」的典型書體，表現出獻之「一筆書」的特點與神采。但因是米芾信手臨寫，並未拘泥於獻之原作，筆畫厚闊，結體欹斜，呈現出舒張圓勁之勢，故具

有米氏本人的一些書法特色。如將《中秋帖》與《十二月帖》兩相比較，其筆畫、章法、字態的異同之處便可了然於心。

本幅後有董其昌、項元汴、弘曆、丁觀鵬題跋及弘曆、丁觀鵬繪畫各一段。米芾《書史》、宋內府《宣和書譜》、張丑《清河書畫舫》、《法書名畫見聞表》、汪砢玉《珊瑚網》、卞永譽《式古堂書畫彙考》、吳升《大觀錄》、清內府《石渠寶笈·初編》皆著錄此帖。

《中秋帖》宋代先後藏于北宋徽宗宣和內府和南宋高宗紹興內府，明代曾經項元汴、吳廷等私家收藏，清代乾隆年間入藏皇家內府，乾隆皇帝備極珍愛，將其與王羲之的《快雪時晴帖》、王珣《伯遠帖》並稱「三希」，同藏於養心殿西暖閣中，曰「三希堂」，以此紀念這段墨林佳話。此後《中秋帖》一直藏於皇宮，直到末代皇帝溥儀出宮時，由敬懿皇貴妃隨身攜出，後輾轉賣給古玩商郭世五，郭氏將其秘藏多年，從未示人。本幅所鈐「郭氏觶齋祕笈之印」即郭氏收藏印。

一九四九年郭世五之子郭昭俊爲借款將二帖抵押給香港一教會，一九五一年借款到期而郭家已無力贖出。十月，中國大陸國家文物局局長鄭振鐸隨中國文化代表團出訪印度、緬甸、途經香港，當時在香港爲中國大陸秘密收購文物的徐伯郊向其告之此事。鄭振鐸遂指示徐伯郊向政務院匯報，全力保護其不要流失海外。在周恩來的關切下，國家文物局副局長王冶秋，偕同時任北京故宮博物院院長的金石學家馬衡，一同赴港，在確認其爲眞跡後，由政府出資購回。《中秋帖》

與《伯遠帖》這兩件國之重寶，得以重回紫禁城。

東晉　王獻之《十二月帖》　宋拓本　上海圖書館藏

《十二月帖》墨蹟本曾爲米芾所藏，並摹刻上石。米芾卒後，《十二月帖》入內府，此後不知蹤跡，只有米芾據《十二月帖》墨蹟本節臨的《中秋帖》傳世。南宋咸淳四年（1268），曹之格搜舊石重刻于《寶晉齋法帖》。《十二月帖》書體由行楷而行草，既蘊涵質樸，又簡易流便，爲獻之妍麗新體的代表作。

北宋　米芾《行書苕溪詩卷》局部　1088年　卷　紙本 30.3×189.5公分　北京故宮博物院藏

米芾（1051-1107）。初名黻，字元章，號海岳外史、襄陽漫士。宋代四大書家之一。平生最愛王獻之的書，深得其筆意，又博采古人所長，筆法豐潤，結字欹斜倾侧，書風瑰偉妍麗，沉著飛動，有晉、唐風流。米氏最善臨古，現存羲之、獻之墨蹟本有數種爲其臨寫。

《行書苕溪詩》書五律六首，爲贈別友人之作，寫於三十八歲。此帖體勢開張之中內含緊聚，用筆通勁又見秀潤姿媚，筆劃的轉折、爭讓、收放尤爲生動多姿，堪稱米書精品。

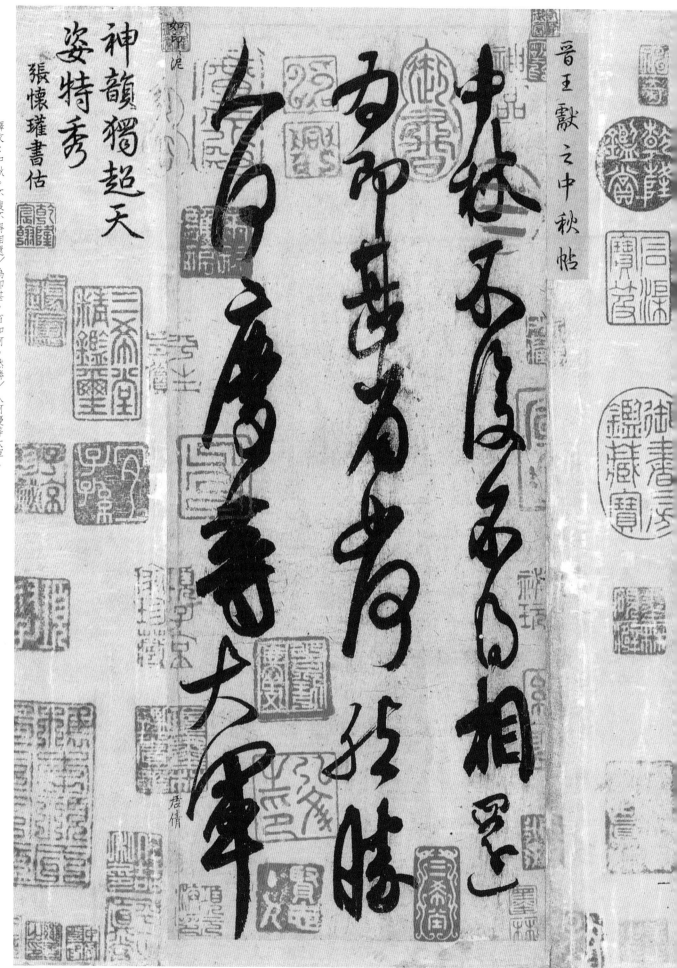

晉王獻之中秋帖

神韻獨超天
姿特秀
張懷瓘書估

釋文：中秋。不復不得相還／為即甚，省如何。然勝／人何慶等大軍。

王獻之《新婦帖》

卷　紙本　25.3x24公分
日本東京書道博物館藏

此帖又名《地黃湯帖》、《新婦服地黃湯帖》，為行草書，共六行四十四字。所謂「地黃湯」乃一種中藥湯劑。「新婦」是晉人對弟妻的稱謂，「似減」指病勢似減退。此帖是獻之晚年所寫書信，所稱「謝生」當指謝玄。謝玄為謝安從任，時封康樂公，督北方七州軍事，因病還京口（今鎮江）療疾，多次上疏請求解除軍職。「謝生未還」指未還京師，尚在京口。

此帖是獻之晚年所寫，用筆流暢，風骨圓勁，多媚趣。清．孫承澤《庚子銷夏記》稱此本筆意頗似米芾，乃米芾臨本。

此帖北宋入宣和內府，有「政和」、「宣和」印，著錄於《宣和書譜》，刻入《淳化閣帖》、《絳帖》、《大觀帖》。南宋藏紹興御府，有宋高宗題簽。明代歸文徵明，轉王寵，再由文徵明之子文彭購得；文彭於帖後作長跋，敘述此帖流傳始末。清代由吳榮光收藏，刻入吳氏《筠清館法帖》。流入日本後，曾為中村不折氏收藏。

晉王獻之地黃湯帖

新婦脈地黃湯束以

唐太宗《溫泉銘》局部　拓本　巴黎國立圖書館藏

米芾《書史》稱：「唐太宗書寫類子敬。」唐太宗書學王獻之，卻對獻之大加貶損，獨尊王羲之。對此米芾認為是：「唐太宗力學右軍不能至，復學廣行書，欲上掩右軍，故大罵子敬。」事實上，太宗書不論是結字、用筆，還是字勢方面都極似獻之，《溫泉銘》便是例證。

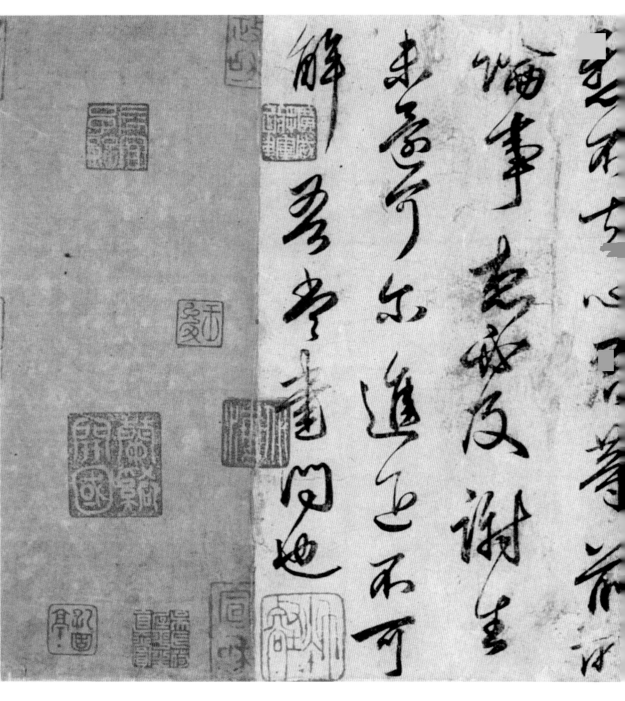

明 文彭《行書五律詩軸》
軸 紙本 148.4×66公分
北京故宮博物院藏

《新婦帖》於明代曾爲文彭所藏，文彭並於帖後題跋。文彭擅真、行、草書，其書初學鍾、王，後受懷素、孫過庭影響。此作用筆沉著，又帶有灑脫婉轉之態，其流暢的氣勢令人聯想到《新婦帖》的流麗。

（蔡）

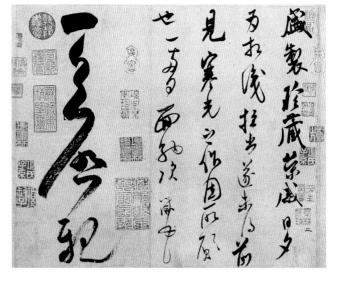

北宋 米芾《行草書盛制帖》
冊頁 紙本 27.4×32.4公分 北京故宮博物院藏

此爲米芾寫給好友蔡肇的書札，行草相間，傾側出鋒，通篇流美妍麗，頗得王獻之《新婦帖》的韻味。

（蔡）

王獻之《鴨頭丸帖》

卷 絹本 26.1×26.9公分
上海博物館藏

此件作品為行草書，共二行十五字。

「鴨頭丸」為一丸藥，有利尿消腫功效。唐代王燾《外台秘藥》、明·李時珍《本草綱目》等醫書均有記載。此作行筆流便靈動，跳宕騰躍。點劃柔勁，轉折清晰。字勢奇正顧盼，明媚飄逸，風神瀟灑，富於變化。為傳世王獻之著名書跡之一。也有專家從質地、用筆、結體、氣格諸方面考證，認為是後人臨寫，風度與米芾有此接近。

本幅鈐有北宋徽宗內府「政和」、「宣和」

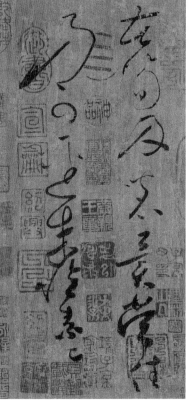

墨及朱文雙龍小璽；騎縫處則鈐元文宗「天曆之寶」印。幅後有元代虞集「天曆三年正月十二日」奉敕跋一則，又有北宋柳充、杜昱觀款，宋高宗題贊，明·王肯堂、董其昌，清·周壽昌題跋。此帖歷代流傳有緒，曾經北宋、南宋御府、元文宗天曆內府收藏，後為柯九思、項元汴、吳廷等私家鑒藏。著錄於北宋御府《宣和書譜》、董其昌《畫禪室隨筆》、陳繼儒《妮古錄》、吳其貞《書畫記》、卞永譽《式古堂書畫彙考》等。

自《淳化閣帖》、《絳帖》以來，歷代彙刻叢帖多有摹刻。

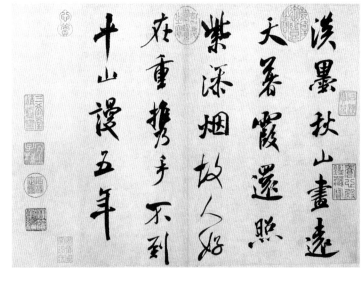

唐 懷素《苦筍帖》 卷 絹本 25.1×12公分 上海博物館藏

懷素曾作《右軍帖》，批評王羲之書法「真不如鍾，草不及張」，並且取法獻之書風，可見懷素認為獻之之書藝超越義之。《苦筍帖》僅兩行，但筆筆到力，側飄逸，與《鴨頭丸帖》簡短而俊秀明媚的風格神似，頗得獻之遺風。（蔡）

北宋 米芾《行書淡墨秋山詩帖》局部 「故」字 冊頁
紙本 29.1×31.9公分 北京故宮博物院藏

米芾字

王獻之字

米芾喜王獻之書，並且受其影響，此字與《鴨頭丸帖》中「故」字筆劃相同，型態相似，唯米芾用筆率性，

晉尚書令王獻之《鴨頭丸帖》

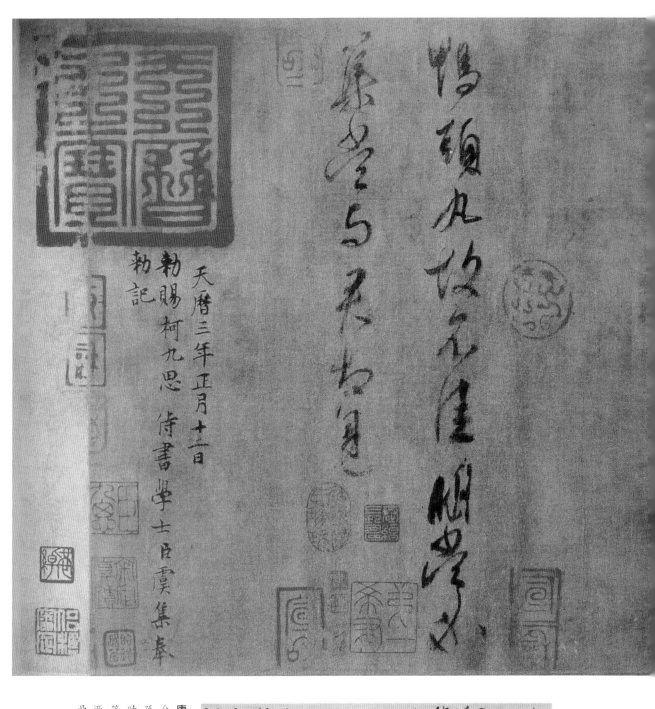

釋文：鴨頭丸故不佳。明當必／集，當與君相見。

天曆三年正月十二日

勑賜柯九思 侍書學士臣虞集奉

勑記

唐 孫過庭《書譜》 局部 卷 紙本 26.5×900.8公分

台北故宮博物院藏

孫過庭，字虔禮，唐代著名書法家，以草書擅名當時，《書譜》是他自撰的書法理論名篇，寫於武則天垂拱三年（687年），書風圓熟飄逸，源出義、獻，卷後部更為縱放，愈見大令超逸之風骨。

王獻之《洛神賦》

宋拓碧玉本 石藏北京首都博物館

此作錄三國曹植《洛神賦》（原名《感甄賦》），現存「嬉」字至「飛」字部分，以小楷書寫，共十三行，故有《十三行》之稱，是王獻之書跡中的名品。其結體舒展妍麗，面貌娟秀。筆法柔勁沈著，行款與字距疏密得當，顧盼生姿，氣韻高逸，與鍾繇、王羲之小楷的質樸古澹相異趣，被譽為「筆勢精妙，備盡楷則」之作。

《十三行》墨跡在宋元時流傳有兩本：一是書於麻箋上，為趙孟頫所藏，被認定為真跡；一為唐硬黃紙，有柳公權等人題跋，後人疑為柳公權所臨。這兩本宋時都已上石，其中無柳跋的石刻，以「碧玉本」為最精。此石是明代萬曆年間在杭州西湖葛嶺地下被發現的，此處原為南宋賈似道半賢堂舊趾，歷代題跋遂稱其為賈氏所鐫。因石質色澤深暗，故稱「碧玉」。此石康熙末年貢入內府，咸豐十年（1860），圓明園遭兵火，刻石遂流落民間；一九六二年為上海博物館所得，一九八三年轉藏首都博物館。另有相同一本，稱「白玉本」，筆劃比「碧玉本」略枯瘦，石花剝落處有刀刻痕跡，可知是翻刻本。還有多種翻刻本，存於各叢帖中。

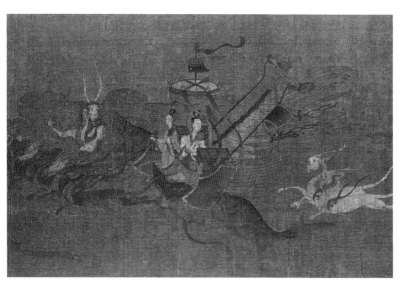

東晉 顧愷之《洛神圖卷》 局部 卷 絹本設色 27×572公分 北京故宮博物院藏

傳為東晉畫家顧愷之的《洛神圖卷》，是據曹植《洛神賦》繪製的，表現了作者對洛河水神宓妃的神往與傾慕之情。此圖人物性格和心理刻劃準確，細膩傳神，襯景車船、女媧、雷神、魚龍等描繪生動，山水樹石猶存裝飾性。

明 文徵明《前後赤壁賦冊頁》 局部 冊頁 紙本 24.9×18.8公分 北京故宮博物院藏

在文徵明篆、隸楷、行、草諸體當中，以小楷最為精整，師承二王及歐陽詢，筆法嚴謹純熟，風格清俊秀雅。此作分別為六十一歲和八十六歲所書，功力深厚，為其小楷代表作。

元 趙孟頫《小楷書洛神賦冊》 局部 冊頁 紙本 25.7×10.3公分 北京故宮博物院藏

趙氏書學，最重古法，其小楷亦宗法二王。曾藏大令《洛神賦》十三行墨蹟本，心追手摹，得獻之筆法三味。此作於工整之中饒有晉韻，乃其用意臨摹之作。

嬉左倚采旄右蔭桂旗攘晧腕於神滸兮採湍瀨
之玄芝余情悅其淑美兮心振蕩而不怡無良媒以接
歡兮託微波以通辭願誠素之先達兮解玉珮以要之
嗟佳人之信脩兮羌習禮而明詩抗瓊珶以和予兮
指潛淵而為期執拳拳之款實兮懼斯靈之我欺
感交甫之棄言兮悵猶豫而狐疑收和顏以靜志兮
申禮防以自持於是洛靈感焉徙倚仿偟神光離
合乍陰乍陽擢輕軀以鶴立若將飛而未翔踐
椒塗之郁烈步衡薄而流芳超長吟以慕遠兮
聲哀厲而彌長爾迺衆靈雜遝命儔嘯侶或
戲清流或翔神渚或採明珠或拾翠羽從南湘之
二妃攜漢濱之遊女歎匏瓜之無匹兮詠牽牛
之獨處揚輕袿之猗靡兮翳脩袖以延佇體迅飛

于敬好寫洛神賦人間合有數本此其一也
寶祐元年正月望日趙居郎柳衍記

王獻之《東山帖》

冊頁 紙本 22.8×22.3公分
北京故宮博物院藏

此帖爲行書，共四行三十三字，又稱《新埭帖》。此爲一通信札，「埭」爲堵水的土堤。「東山松更送八百」意爲需再植松八百棵以護堤。帖用硬筆書寫，燥鋒處多開又，筆勢勁俊，結體蕭散秀異，具有獻之新體率意、省略又流美多姿的藝術特色。後人稱「顏清臣（顏眞卿）行書，盡出於此。」但也有鑒藏家如孫承澤、劉墉等認爲此作乃米芾所臨，非大令眞跡，大露本色者不似，故與那些隨意仿古，只因米氏刻意求似。

帖上鈐南宋高宗「紹興」、「內府圖書」、「機暇清玩之印」等三印。另有明代文徵明、劉承禧、吳廷、清代曹溶、安岐等私家藏印。原有乾隆內府諸印和乾隆皇帝題跋，已被刮去。刻入董其昌《戲鴻堂帖》、陳元瑞《玉煙堂帖》、吳廷《餘清齋帖》及清內府《三希堂法帖》。

東晉 謝安《中郎帖》局部 冊頁 紙本 23.3×25.7公分 北京故宮博物院藏

謝安（320—385）字安石，出身名門世官。早年不慕仕進，隱居東山。出仕後累官吏部尚書，拜太保。謝安愛重獻之，先後兩次微引爲官。「縱任自在，有蝤蟠虎踞之勢。」此件《中郎帖》爲宋人臨本，行書。米芾嘗贊謝安書：「山水妙寄，嚴廓英舉，不縈不義，自在淡古。」正可作此帖賞鑒。

紹興

機暇清玩之印

「紹興」、「內府書印」、「機暇清玩之印」此三印爲南宋皇室鑑藏印，其中「紹興」、「機暇清玩之印」兩者已殘損不全，但仍可藉此得知獻之《東山帖》於南宋高宗時已入皇室收藏。（蔡）

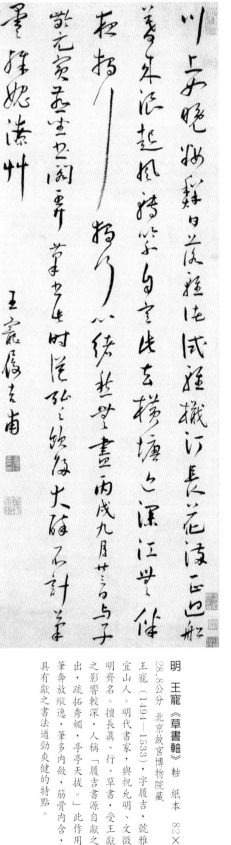

明 王寵《草書軸》 軸 紙本 82×28.8公分 北京故宮博物院藏

王寵（1494—1533）字履吉，號雅宜山人。明代書家，與祝允明、文徵明齊名。擅長眞、行、草書，受王獻之影響較深，人稱「履吉書源自獻之，疏拓秀媚，亭亭天拔。」此作用筆奔放縱逸，筆多內斂，筋骨內含，具有獻之書法遒勁爽健的特點。

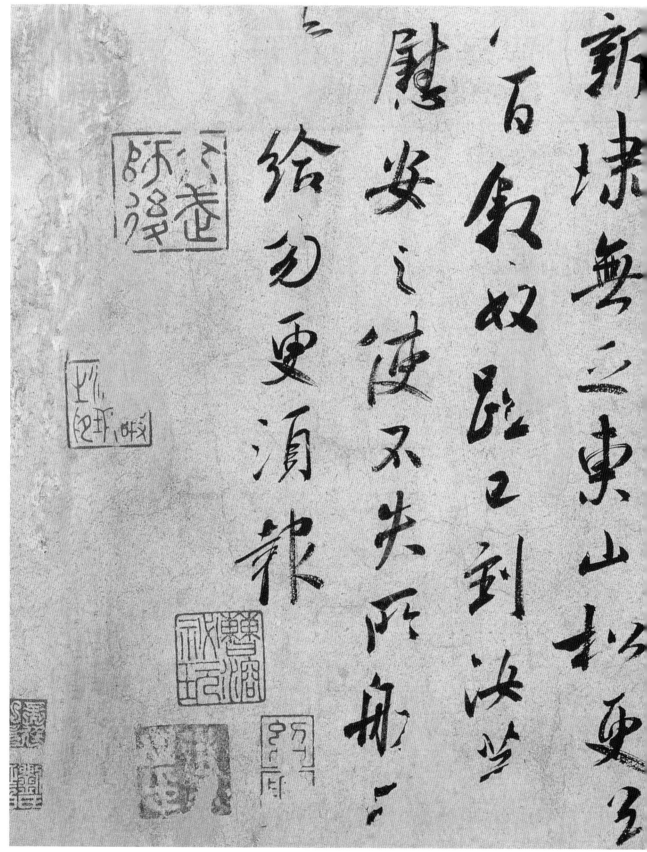

王徽之《新月帖》

卷 紙本 縱26.3公分 遼寧省博物館藏

王徽之，生年不詳，卒於晉孝武帝司馬曜太元十三年（388），字子猷，王羲之第五子。官黃門侍郎，人稱「王黃門」。性格卓犖不羈，不拘於形跡。他曾爲大司馬桓溫參軍，蓬首散帶，不理府事。又在車騎將軍桓沖手下任騎兵參軍，但對所司職務無所用心。一次桓沖故意問他所任何職，他回答：「好像是馬官。」桓沖又問他管多少馬，答曰：「不知馬，怎知馬數。」又問他最近死了多少，他引《論語》回答：「未知生，焉知死！」桓沖哭笑不得。徽之愛竹，嘗寄居空宅中，令人種竹。人問：「暫住何煩爾？」，徽之感慨之下指著竹子說：「何可一日無此君邪！」

王徽之善正、草書，《宣和書譜》謂：「徽之作字，亦自韻勝。」羊欣謂其「尤長於行草，律以家法，在羲、獻間。」《淳化閣帖》卷三有其草書《得信帖》，筆勢連綿爽利，頗具其父草書風範。歷代著錄王徽之作品十五件（朱家濟主編《歷代著錄法書目》，唯一唐摹墨蹟本便是《新月帖》。

《新月帖》爲《萬歲通天帖》第五帖，行楷書。此帖是寫給友人的一封書信，對某氏女的亡故表示痛悼，對友人的身體表示擔憂，企望他自護。帖後有「姚懷珍、滿騫」題名，此二人乃南朝梁御府書畫「鑒識藝人」。

此帖多以側鋒鋪毫，點劃厚闊，筋骨勁健，結體豐滿端莊。通篇筆勢起承轉換自然謹斂，雖楷意濃厚，但不失流逸圓潤之態，其風度近於羲之早年作品，與獻之《廿九日帖》爲同一法式，均效法其父早年風格及前輩名家，尚未變爲新體。與王珣《伯遠帖》的筆法亦大致相類。清代楊守敬評此帖「深謹而開雅」，但也有評家認爲此帖骨骼硬挺，筆法燥露。

明 周文靖《雪夜訪戴圖》
軸 161.5×93.9公分 台北故宮博物院藏

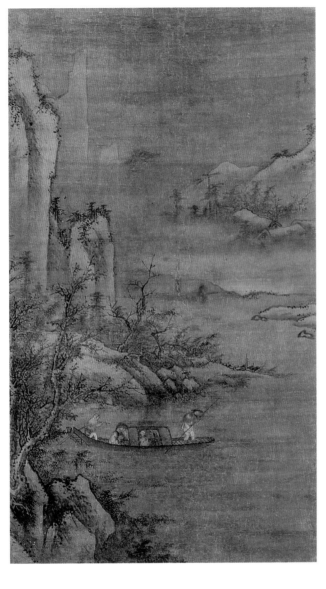

王徽之居山陰時，一天夜裏，雪後初霽，月色清朗，四望潔白。徽之獨自飲酒，吟詠左思《招隱詩》。忽然想起友人戴逵（安道）。戴逵此時在剡，徽之便乘小船連夜造訪，經宿方至。但來到戴家門前卻止步返回。人問其故，徽之答：「乘興而行，興盡而返，何必見安道？」充分表現出任達名士重心靈感受與情緒宣泄、不介意個人功利得失與他人議論評判的性格特點。此圖描繪的就是雪夜訪戴的故事。正因如此，當時人對徽之的才氣十分欽佩，對他放誕傲達的行爲卻有所貶損。

王徽之《得信帖》 拓本

晉黃門郎王徽之書

此帖爲《淳化閣帖》所收王徽之作品，雖不若《新月帖》唐摹墨蹟般較爲真實地呈現徽之書法特色，但仍然可見其筆勢連綿爽利，頗具義之草書風範。（蔡）

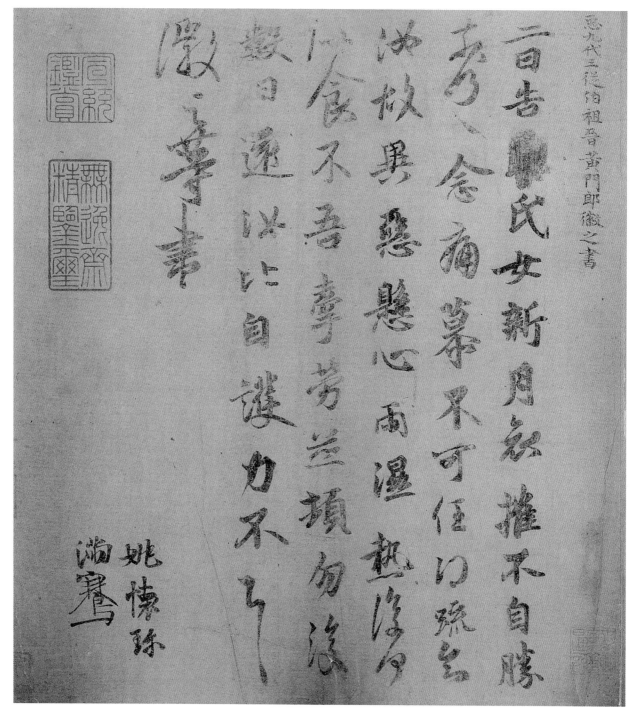

晉九代三徙衍祖晉黃門郎徽之書

二日告□氏女新月猶摧不自勝□□念痛慕不可任□疏□湖故異惡懸心雨濕熱□食不吾牽勞並頓勿復□數日遷以比自護力不具□徽之等書

姚懷珍

《新月帖》

《廿九日帖》

釋文：二日告，□氏女新月，哀摧不自勝。／奈何，奈何。念痛慕不可任。得疏，知／汝故異惡懸心，雨濕／熱，復何／似。食不？吾牽勞並頓。勿復／數日遷，汝比自護。力不具。／徽之等書。

《新月帖》「頓」字與《廿九日帖》「頓」字比較

《新月帖》在某些字保留了較多的楷書筆法，屬於相當典型的行楷書。如帖中的「頓」字與王獻之《廿九日帖》比較，前者在起筆、收筆以及轉折處稜角較爲分明，仍有較多的楷法筆意。（蔡）

王薈《癤腫帖》

卷 紙本 縱26.3公分
遼寧省博物館藏

王薈（生卒年不詳），字敬文，王導第六子，王洽弟，與王羲之同輩。初官吏部郎、侍中、建威將軍、吳國內史，並多次對授予的官位固辭不拜，後督浙東五郡，官至左將軍，會稽內使，進號鎮軍將軍，加散騎常侍，死於任上，贈衛將軍。《晉書》評價他「恬虛守靖，不兢榮利。」是一個平和謙抑、不追逐名利之人。他富於同情心，曾遇饑年粟貴，人多餓死，王薈用自家米做粥，送給難民，很多人因此而得活。

其書法承襲家學，與王導、王洽書法多切展示其風采。

《癤腫帖》為《萬歲通天帖》第三帖，行草書。此帖殘損多字，難以卒讀，僅知寫信之時，王薈正患「癤腫」之疾。此帖筆劃挺拔瘦勁，以偏鋒取勢，風度險健爽利，和東晉新體妍媚的書風略異；與王羲之的《平安、何如、奉橘帖》以及《孔侍中帖》對照，其體式、筆法頗為近似，但構架更為放達，用筆更為直率，只是字與字之間的氣勢呼應關係尚欠密切，但不失為空靈灑脫、個性獨特之作。

有相通之處。清代楊守敬《激素飛清閣評帖記》評價他的書風「筆力斬截，在晉人可謂獨樹一幟，歐陽率更已胎息於此。」王薈善行書，存世書跡罕見，以《癤腫帖》最能真切展示其風采。

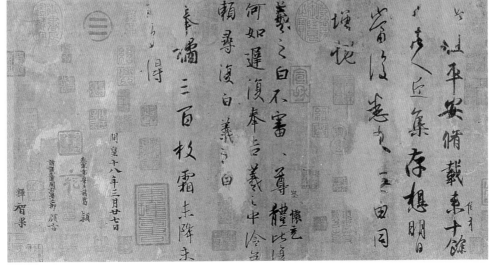

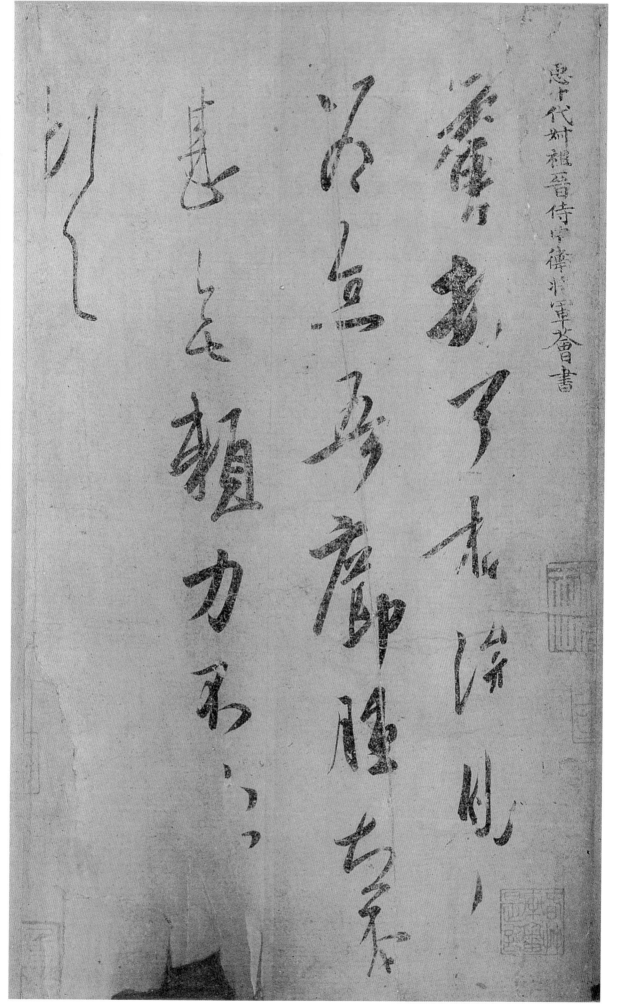

最上代卅稙晉侍中傳將軍薈書

釋文：薈頓首，□□□／為念。吾瘑腫□，／甚無賴。力不□□。／頓首。

王珣《伯遠帖》

卷 紙本 25.1x17.2公分
北京故宮博物院藏

王珣（350—401），字元琳，小字法護，又稱阿爪、東亭。出身名門望族，祖王導、父王洽均為朝廷重臣。他早年追隨桓溫，桓溫非常看重王珣。有一次，王珣在眾人面前舉止失儀，而神色自若，被座上賓客譏笑，桓溫卻說：「觀其神情相貌，定是不同凡響，讓我來試試他。」在那之後的一個黑夜，桓溫突然跑馬突入人群之中，左右皆驚惶撲倒，只有王珣站立不動。於是贏得了大家的敬重，都說他「是公之輔器也。」（《世說新語》《雅量》第六）遂成為桓溫得力助手之一，為其重用，封東亭侯，轉大司馬參軍。後累官輔國將軍、吳國內使、尚書僕射。晉安帝司馬德宗（397—418在位）初年，王珣官尚書令，並以討王恭進封衛將軍，都督琅邪水路軍事。事平，加散騎常侍。後因病解職，不久病卒，時年五十二歲，諡穆獻。王珣富於才學，雅好典籍，以詞翰著稱，深受晉孝武帝司馬曜（373—396在位）重用。他嘗夢人以如椽大筆相贈，醒後云：「此當有大手筆事。」不久，皇帝崩逝，哀冊諡議皆為王珣草擬。後世所謂「大手筆」者即由此而來。桓玄曾贊王珣「神情朗悟，經史明徹，風流之美，公私所寄。」

王珣於書法可謂家範世學，其祖王導、父王洽均有書名。弟王珉更長於書法，名氣超過王珣。與此同時，東晉士人，互相陶染，王、謝、郗、庾等大家族中書家輩出，各盡神奇，父子爭勝，兄弟競爽，崇尚書法的風氣異常濃郁，這不僅為王珣習書提供了良好的環境，也在書法風尚方面引領著王羲之。義之不僅繼承了前代書家的各種書體，更重要的是他創造了一種新體，從而取代了鍾繇、張芝的地位。王珣的父親王洽曾與王羲之一道進行變革古法的嘗試，但他很早便去世，影響遠不如王羲之，為此王珣耿耿於懷。他曾問及他人：「父親的書名能比誰？」答曰：「世人將他與王坦之相比。」而王珣認為父親書名勝過坦之，遂發出「人固不可以無年」的感歎。這種新體在結體和用筆方面與前代濃郁的隸書氣息大相逕庭，其新穎、流便、妍媚的體勢極大地豐富了書法的形式面貌與藝術內涵。王珣俊逸疏朗的書體，便深得羲之法乳。董其昌評論他書法瀟灑灑古淡，東晉風流，宛然在眼。

王珣善行書，現知其書法作品只有二件，一件是刻入宋代《淳化閣帖》、《大觀帖》的草書《末冬帖》，筆勢雄健，書風飛揚縱橫，與義、獻草體相仿佛。另一帖是墨跡本行書《伯遠帖》。

《伯遠帖》為行書，共五行四十七字，內容是一封問候友人病況的書信。此帖瘦勁古秀，有多處頓筆含有章草遺意，其筆法與王羲之的早期作品《姨母帖》最為接近。筆勢爽利、明快，既有橫向波蕩，又富於縱向動勢，屬過渡體勢，尚未完全進入二王新體範疇。行筆自然流暢，放筆直書，毫無造作、板滯的痕跡，鋒棱轉側，備極精妙。意境悠遊恬淡，江左風華，晉人風流，盡在其中。

《伯遠帖》是迄今為止晉人墨跡中唯一署有名款的真跡，備受世人珍視。

根據吳其貞《書畫記》、顧復《平生壯觀》……見《……》《墨象……》……

王肯堂、董其昌、乾隆皇帝、董邦達、沈德潛等人題跋、題記得知，此帖宋代入宣和御府，明代曾經董其昌、吳新宇購藏，清初歸安岐所有，乾隆初年入內府。乾隆皇帝對《伯遠帖》十分愛重，將其與王羲之《快雪時晴帖》、王獻之《中秋帖》並稱希世之寶，刻入《三希堂法帖》。一九二四年，末代皇帝溥儀出宮時，《伯遠帖》與《中秋帖》一同被敬懿皇貴妃隨身攜出，後輾轉流傳至香港，一九四九年後方得以復歸紫禁城。

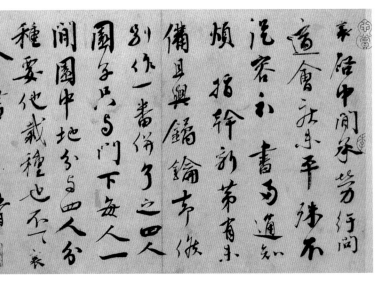

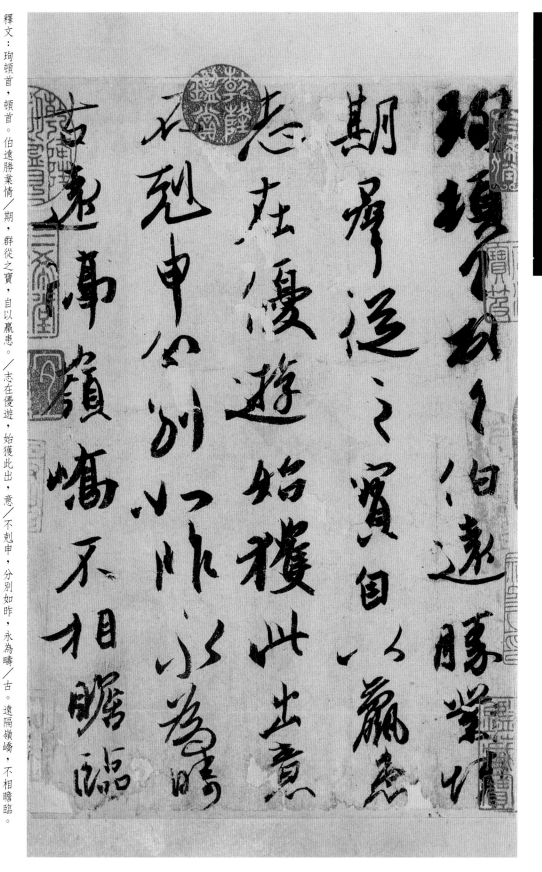

右側上方墨拓：

珉頓首頓首此年委竟
然懷兼割不自勝奈何
何寒切體中此何如其歇
耿儴在望不差服食

王珉《此年帖》局部　拓本

王珉（351—388），字季琰，小字僧彌，王珣弟。曾代族兄王獻之官中書令，遂有獻之「大令」、王珉「小令」之稱。少有才藝，工楷書及行草書，聲名在兄王珣之上，與王獻之齊名，成爲東晉中晚期書壇代表人物。《此年帖》爲行書，屬問候類書劄，刻入《淳化閣帖》卷二。書風遒媚勁健似王羲之，更具俏側；字態多呈縱勢，又與獻之書風相近，折射出東晉書壇變法的趨勢。

右頁：蔡襄《紆問帖》冊頁　紙本　26.7×28.7公分
北京故宮博物院藏

蔡襄（1012—1067）字君謨，北宋著名書法家，被稱爲本朝第一，與蘇軾、黃庭堅、米芾並稱「宋四家」。《紆問帖》乃致友人的一封書信，是蔡襄傳世名帖之一。書法字與字之間較少聯屬，筆法肥拙虛和，風度古樸道媚，極具晉人韻致。

釋文：珣頓首，頓首。伯遠勝業情／期，群從之寶，自以羸患。／志在優遊，始獲此出，意／不剋申，分別如昨，永爲疇／古。遠隔嶺嶠，不相瞻臨。

王僧虔《太子舍人帖》

卷 紙本 縱26.3公分
遼寧省博物館藏

王僧虔，生於宋文帝元嘉三年（426），卒於齊武帝永明三年（485），王珣孫，王曇首子。僧虔年幼時便有正人君子風度，與玩耍小兒迥異，伯父王弘預言「此兒終當為長者。」二十歲時，官拜秘書郎、太子舍人，並先後在義陽王、豫章王、新安王處為官。後入為侍中、遷御史中丞，領驍騎將軍。又做過吳興、會稽、吳郡太守等地方官。晚年官至尚書令、左光祿大夫、侍中，是南朝宋、齊間名宦。僧虔立身有素，不貪榮位，嘗以「君子所憂無德，不憂無寵」自戒。性仁慈，好文史，解音律，精研書學，有《論書》、《筆意贊》、《書賦》等傳世。與此同時，王僧虔也是南朝著名書家，師法王獻之，善楷書。嘗自書讓尚書令表，辭制既雅，筆跡又麗，時人比之王獻之。宋文帝見其書素扇，感歎道：「非唯逾子敬，方當雅器過之。」《南史》卷二十二記載，齊高帝蕭道成篤好書法，曾在賭書之後問僧虔：「我的書法與你比如何？」僧虔說：「臣正書第一，草書第二；陛下草書第二，而正書第三。臣無第三，陛下無第一。」高帝大笑說：「你真是善於辭令啊。」除正、草二體之外，他的飛白書也倍受世人推重。《淳化閣帖》、《大觀帖》收其楷書《兩啓》（一為《劉伯寵帖》，一為《謝憲帖》）。

《太子舍人帖》為《萬歲通天帖》第七帖，也是王僧虔傳世唯一唐摹墨跡本，楷書。此帖是王僧虔為太子舍人王琰寫的牒文，內容是：「王琰任太子舍人已經三年，企望外放到江、郢二州所統小郡去任職。」王琰，南朝齊人，屬太原王氏，齊武帝時曾參與批判范縝《神滅論》。「牒」乃呈送朝廷的一種公文。此帖書體恭謹端莊，呈橫張之勢。多用側鋒，鈎挑轉折之處隨勢映帶，通篇雖筆墨宏厚，卻不過分稚拙，凝重之中蘊涵流暢。體態、筆法近於王羲之早年書，又與獻之《廿九日帖》相近。南朝宋、齊間，獻之書風頗為盛行，對王僧虔的影響不言而喻。唐·張懷瓘《書斷》評他的書法：「祖述小王，尤尚古，且有豐厚淳樸，稍乏妍華。若溪澗含冰，崗巒被雪，雖極精肅，而寡於風味。」觀此帖，其風貌與唐人評價相契合。

臣僧虔咸啓劉伯寵陶瑾稱勅
二岸雜事悉委臣判聖恩回
已將使入效斯賓臣下駈馳至
顏且職事所司不應多陳雖
奉今有臣豈敢於外下意不

王僧虔《劉伯寵帖》 局部 拓本

王僧虔傳世書跡並不多，《淳化閣帖》收王僧虔楷書《兩啓》，其一即為《劉伯寵帖》。梁·蕭衍《古今書人優劣論》評王僧虔為「書如王謝家子弟，縱復不端正，奕奕皆有一種風流氣骨。」或也可由此帖中得見。（蔡）

齊高帝書

吾云至破堈在諛粗可馮墓冤乃為遠沼侵

齊高帝蕭道成《破堈帖》 局部 拓本

蕭道成（427—482），字紹伯，小字鬥將，漢丞相蕭何二十四世孫。仕南朝宋，即皇帝位，是為南齊太祖。蕭道成博學能文，善書法，唐·張懷瓘《書斷》稱他「善草書，篤好不已，祖述子敬（王獻之），稍乏風骨。」嘗與王僧虔賭書，書史傳為佳話。《淳化閣帖》卷一刻其《破堈帖》，此帖為草書四行。

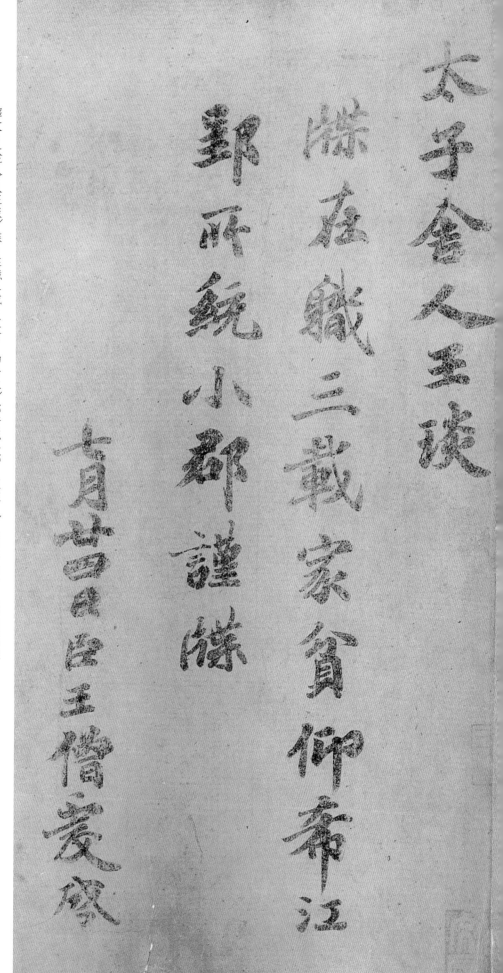

釋文：太子舍人王琰／牒。在職三載，家貧，仰希江／郡所統小郡。謹牒。／七月廿四日，臣王僧虔啟。

王獻之《廿九日帖》局部「中」字，與《太子舍人帖》「希」字比較，兩者皆左抑右揚，出鋒收筆。此兩帖的書風近似，王僧虔對王獻之的承襲十分明顯。（蔡）

王慈《翁尊體帖》《柏酒帖》《汝比帖》

卷　紙本　縱26.3公分
遼寧省博物館藏

王慈，生於宋文帝元嘉二十八年（451），卒於齊武帝永明九年（491），字伯寶，王僧虔之子。八歲時，外祖父將各種寶物放在一處任其所取，王慈只拿了素琴、石硯和孝子圖，人以「內潤」稱許之。歷官吳郡太守、侍中、領步兵校尉、司徒左長史等，卒年四十一歲，贈太常。王慈少即學書，一次有人拜訪其父（王僧虔），王慈正在用功學書，並未停筆。來人便問王慈：「你的書法與令尊相比如何？」王慈曰：「我之不得仰及，猶雞之不及鳳也。」

《翁尊體帖》又稱《郭桂陽帖》，為《萬歲通天帖》第四帖，為草書。釋文：翁尊體安和。伏／慰侍省小兒並／健。適遣信，集／澤／小頓，自當令卿知／吾言之不虛／也。／郭桂陽已至，／將甲甚精。唯王／臨慶軍馬小不／稱耳。以病告皆／差耶？秋冬不復／憂病也，遲更知／問。七月廿七日。此帖是寫給某長輩的書信，其中談到郭桂陽、王臨慶二人統軍的情況。

《柏酒帖》為《萬歲通天帖》第八帖，為行草書。釋文：得柏酒等六種，足下／出此／已久，忽／致厚費，深勞／念慰。王慈具答。帖中敘及得友人厚贈柏酒等六種物品，深表謝忱。帖後有「唐懷充」、「范武騎」題名。「范武騎」據考是收信人稱謂的封題，也是贈柏酒者。「唐懷充」為南朝梁內府書畫鑒定者的押署。

《汝比帖》為《萬歲通天帖》第九帖，為草書。釋文：汝比可也，定以何／日達東？／陳賜還，知汝／劣想大／小並可行遲。

劣，吾常耳。即具。此帖屬問候類書信，言及彼此近況。

上述三帖中，《翁尊體帖》初為行書，後放筆成草，揮灑恣肆，頗具二王草書風範。《柏酒帖》筆劃沈著，體勢厚重，頗類其父《太子舍人帖》。《汝比帖》用筆多取側鋒，逸筆草草，字態縱橫斜欹，動感強烈。此三帖不僅反映了王慈書法風貌，而且可見王氏一門百餘年間書風上的承襲關係。

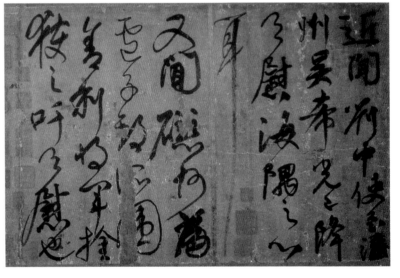

唐　顏真卿《劉中使帖》卷　紙本　28.5×43.1公分
台北故宮博物院藏
用筆雄健多變化，鈎如曲鐵，點如墜石。楊守敬《激素飛清閣評帖記》稱王慈《柏酒帖》書法「是顏魯公所從出。」兩相比較，可見顏氏古法的承襲。

王僧虔《太子舍人帖》
王慈為王僧虔之子，《柏酒帖》與《太子舍人帖》風格頗類，表現出父子間的傳承關係。（蔡）

王羲之《二謝帖》卷　紙本　28.7×63公分
日本皇室收藏
此帖楷行草三體相間，共五行三十六字，用筆輕重緩急富有變化，字勢尚方，頗見骨力。王慈三帖之神形皆與之相合，其承襲關係十分明顯。

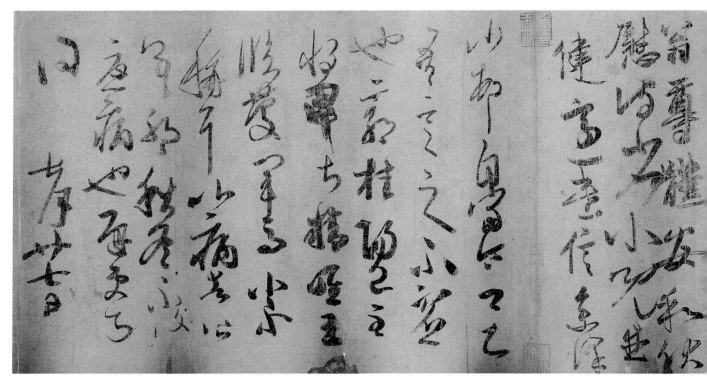

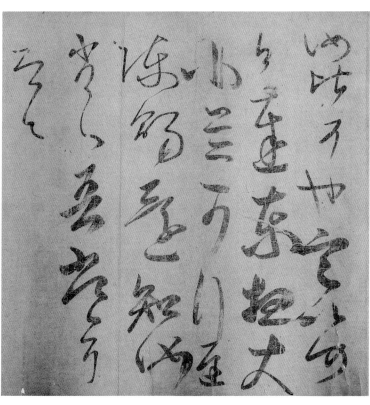

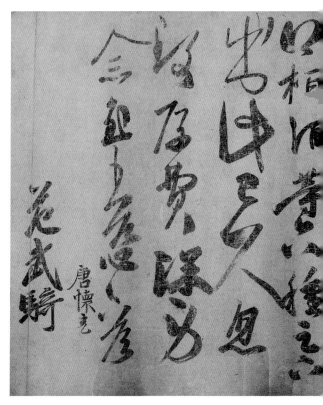

上圖：《翁尊體帖》

右下圖：《栢酒帖》

左下圖：《汝比帖》

王志《喉痛帖》

卷 紙本 縱26.3公分
遼寧省博物館藏

王志，生於宋孝武帝大明四年（460），卒於梁武帝天監十二年（513），字次道，王僧虔第二子，王慈弟。弱冠，選尚安固公主，拜駙馬都尉，在宋、齊、梁三朝皆仕途通達。累官中書侍郎、吏部尚書、散騎常侍、中書令、金紫光祿大夫，卒年五十四歲。他為政清廉，體恤生民。性孝敬惇厚，篤實謙和。雖歷高位，但秉承寬恕門風，不以罪咎核人。善草、隸書，時人以為楷法，曾被善寫篆、隸二體的齊游擊將軍徐希秀稱為「書聖」，是當時頗有影響力的書家。

《喉痛帖》又稱《一日無申帖》、《雨氣帖》，是《萬歲通天帖》第十帖，為行草書。

這是一封日常問訊類書信，說道當時天氣陰雨不爽，王志本人正因喉痛發作而心情煩苦，相約晚間去造訪友人。

此帖側鋒用筆，筆劃鋪峭勁，信手疾書，融行、草於一處。書風與其兄王慈相似，如第三行「吾」字與《汝比帖》第五行「吾」字如出一轍。表現出新奇矯健的面目。

王慈與王志之書風比較

王慈與王志兩兄弟的書風相似，從這「吾」字便可看出，兩字如出自一人之手。

王慈的字

王志的字

王僧虔《謝憲帖》局部 拓本

唐·張懷瓘《書斷》評王僧虔：「祖述小王，尤尚古，且有豐厚淳樸，稍乏妍華。」意味僧虔書法不若獻之流美。其子王志的書跡雖然傳世極為稀少，但其書風在當時可能較王僧虔有更大的影響力。（蔡）

《梁書·王志傳》

王志累官至散騎常侍、中書令、金紫光祿大夫，為一時名宦。《梁書》和《南史》中皆有傳。《梁書·王志傳》記：「志善草隸，當時以為楷法。」同代書家徐希秀稱其為「書聖」。（蔡）

> 欽定四庫全書
> 梁書卷二十一
> 列傳第十五
> 唐 散騎常侍 姚思廉 撰
>
> 王瞻 王志 王峻 王暕子訓
> 王份孫錫 張克 柳惲 蔡撙 金 江蒨
>
> 大夫東亭侯父獻廷尉御史中丞瞻年數歲嘗從師受業時有伎經其門同學皆出觀瞻獨不視習誦如初從父尚書僕射僧達聞而異之謂曰吾宗不衰寄之此子年十二居父憂以孝聞服闋襲封東亭侯好逸遊既長頗折節士操涉獵書記於基射尤善起家著作佐郎累遷太子舍人太尉主簿太子洗馬項之出為鄱陽內史秩滿授太子中舍人甚相賓禮南海王友尋轉司徒竟陵王從事中郎王

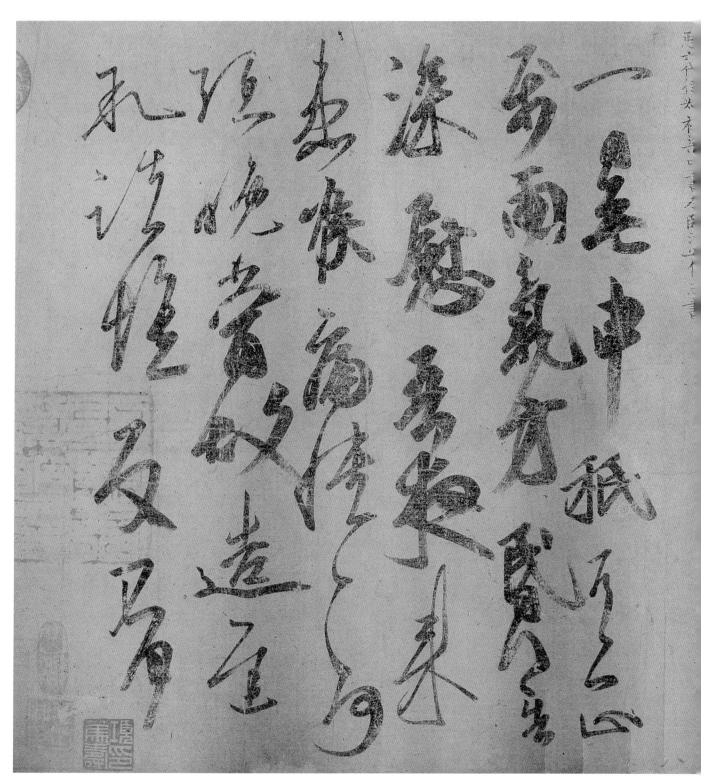

釋文：一日，無
申祇口。正／屬
雨氣方昏，得告
／深慰。吾夜來
／患喉痛，憒憒
／隱。晚當故
何／造遲／敘諸
懷。反不具。

智永《千字文》

智永《千字文》 局部 冊頁（原為手卷） 每頁24.5x10.9公分 日本小川氏藏

虞世南《孔子廟堂碑》 局部 拓本

智永，生卒年不詳，為王羲之七世孫，系出王徽之一支。出家為僧，名法極，智永乃其號。歷梁、陳、隋三朝，年近百歲而終。工正、草、隸書，能傳家法。唐·張懷瓘《書斷》稱智永書法「半得右軍之肉，兼能諸體，於草最優。氣調下於歐、虞，精熟過於羊、薄。章草、草書入妙，隸書入能。」

世傳《千字文》為梁·周興嗣集右軍單字而成。智永以克嗣羲之筆法為己任，精勤於藝，居吳興永欣寺，登樓不下四十年，臨寫眞草《千文》八百本，江東諸寺，各施一本。《書小史》記載：智永積年臨書，所退筆頭，置於大竹籠中，五籠皆滿。人來求

書，或乞求拜師者，多如擁擠的街市一般，住所門限為之穿穴，於是用鐵葉包裹，時人謂之「鐵門限」。據記載，唐開元間，其眞草《千字文》一本值錢數萬。北宋宣和內府藏智永所書《千字文》有十餘本之多。

此帖筆法極盡變化之妙，每一字形亦無定制，而是因勢造型，這是由二王至南朝以來，書法家對書寫技巧和書法藝術性之間關係的巨大關注而得來，隋以後，因楷法規矩過於嚴謹乃至趨於僵化，筆法的靈動與變化遂大為消弱。此帖既見王書風規，又體顯出以流美為尚的南朝書家格調。

帖後有清代楊守敬、內騰虎、羅振玉題

跋。楊守敬疑此帖為唐摹；內騰氏認為是《東大寺獻物帳》中所載《拓王羲之書》，乃日本遣唐使者攜歸之物，為智永眞跡。觀其鋒毫墨法悉出自然，非雙鉤廓塡者能比。此作唐代傳入日本，清代曾經谷鐵臣、小川為次郎鑒藏。

智永在書法史上具有承前啟後作用，在他身上既有二王嫡傳的血脈，又有南朝書學對筆法、書品強烈關注的傳統。因此在當時成為最著名的書家。初唐書家早年都曾師法永禪師，其中尤以虞世南溫潤秀逸的書風以及點畫靈動多變等最得永禪師書法妙諦。《孔子廟堂碑》便是虞世南的代表作。

趙孟頫《真草千文冊》 局部 冊頁 紙本 24.7×25公分

北京故宮博物院藏此作是趙孟頫早期臨習之作，以智永《千字文》為範本，保持了智永典雅流美的藝術風格。

天地玄黃　宇宙洪荒日月
盈昃　辰宿列張　寒來暑往
秋收冬藏　閏餘成歲　律呂
調陽　雲騰致雨　露結為霜
金生麗水　玉出崑崗　劍號
金生麗水　玉出崑崗　劍號巨闕

宋人《蕭翼賺蘭亭圖》卷　紙本設色　27.4×64.7公分

台北故宮博物院藏

《蘭亭序》一文是王羲之在永和九年與謝安、孫綽等眾人於蘭亭修契時所作。王羲之於逸興湍飛，境遇堪和之際，揮毫寫下《蘭亭序》這一書法史上最著名的作品。後來《蘭亭序》傳至羲之七世孫僧智永手中，智永珍愛侶至，臨終前將此帖託付弟子辯才，辯才不敢有稍許疏忽，將其懸於屋樑上，不輕易示人。唐太宗李世民最愛王羲之書法，對《蘭亭序》追慕久矣，得知此帖下落，遣大臣蕭翼設法獲取。蕭翼以談論名家書畫為由，費盡周折，終於從辯才處賺得《蘭亭序》真跡，獻給唐太宗。此圖描繪的便是蕭翼與辯才談論書論畫的情景。

王獻之書法藝術特徵

王獻之在書法方面具有超人的天賦，眞、草、行、飛白、八分、諸體兼備，皆出入神妙間，尤以眞、草、行書，獨具創意，對後世影響深遠。

獻之學書之初，師從父親王羲之，其中也包括楷書。唐代張懷瓘這樣描述：「王羲之書《樂毅論》與之（指王獻之）。學竟，能極小眞書，可謂窮微入勝，筋骨緊密，不減於父。」後逐漸變化，並形成自己的風格。南朝人虞龢在所著《論書表》中指出：「獻之始學父書，正體乃不相似。」

王獻之傳世楷書作品較少，公認具有代表性的作品有《洛神賦十三行》以及《二十九日帖》中楷書部分。從書風分析，《二十九日帖》剛健爽利，應是獻之未創新體之前的作品，與羲之行楷書作品《初月帖》、《孔侍中帖》在用筆和結體方面接近，顯示出明顯的時代特徵和師承關係。《洛神賦十三行》筆法柔勁，筋骨逎密，風格秀媚，與傳世羲之《曹娥誄辭》等模茂端秀的風格有所不同，的確是經過了「變右君法爲今體」的過程。獻之又研習了張芝的草書，從而開闊了書法，大令人稱「親承妙旨，入於室者，唯獨此公。」故宋、齊間有「買王得羊，不失所望」之說。

獻之的草書同樣是學於父，父親去世後，獻之又研習了張芝的草書，終造其新境。他的草書，唐代張懷瓘認爲獻之之草書僅次於張伯英（張芝）、嵇叔夜（嵇康），遠遠超過父親王羲之。米芾描述爲「運筆如火筋劃灰，運屬無端末，如不經意，所謂一筆書。」說他「天眞超逸，豈父可比。」

張懷瓘描述獻之草書：「如孤峰四絕，迥出天外，其峻峭不可量也。而其雄武神縱，靈姿秀出，臧武仲之智，卞莊子之勇。或大鵬搏風，長鯨噴浪，懸崖墜石，驚電遺光。察其所由，則意逸乎筆，未見其止。蓋欲奪龍蛇之飛動，掩鍾、張之神氣。」王羲之開創的流美新體，經過獻之的改體，成爲筆劃流暢勁利，體姿妍麗流美，充溢著神采與逸氣的新體。

行草書，著名的有墨跡本《中秋》、《鵝群》、《新婦帖》、《鴨頭丸帖》、《東山帖》、《豹奴》以及刻帖中的《冠軍》、《阿姨》、《鄱陽》、《患膿》、《極熱》諸帖。從現存獻之書跡看，絕大部分即爲這種流美，充溢著神采與逸氣的新體。

行書方面，獻之初亦師法前輩，但與此同時，他也在不斷體會、思索、領悟著書法的無窮奧妙。十五六歲時，獻之對已近晚年的父親說：「古之章草，未能宏逸。」勸父親「改體」。他將行、草二體有機結合，創造出一種新的書體。張懷瓘在《書議》中爲我們描述出一種新的書體。張懷瓘後的樣子：「子敬之法，非草非行，流便於行，開張於草，又處其間。挺然秀出。務於簡易，情馳神縱，超逸優遊；臨事制宜，從意適便。有若風行雨散，潤色開花，筆法體勢之中，最爲風流者也。」說獻之「才高識遠，行、草之外，更開一門。」把這種非草非行，眞、行、草融於一體的書體讚爲妙用玄通，鄰於神化，可以赴速的「張皇墨妙之門」。並可以應機，可以赴速的……

獻之的草書作品如《奉對帖》、《前告帖》、《江州帖》、《鄱陽》、《極熱》、《患膿》諸帖。這些作品雖神態各異，但都具有「非草非行，流便於草，開張於行。務於簡易，臨事制宜。」等行草書特徵。特別是《昨日諸願帖》，從「八月」至「奉奉」二十一字爲行楷。而後筆勢漸趨縱宕成爲行體，之後，字畫愈加草率減省，書風奔放灑脫而爲行草，筆法與章法、變化多姿，節奏明快，全篇蘊含了書家豐富的思想情感，同時也充分展示出獻之精湛的筆墨技巧與非凡的書寫功力。獻之行書作品如《忽動帖》、《轉勝帖》、《委屈帖》、《消息帖》、《玄度帖》等諸帖，開張於行，欣賞與品味獻之草書的獨特魅力。

王獻之書法因體勢新奇，風度妍媚，頗受推重，廣爲流傳。南朝陶弘景曾概述當時情形：「比世皆高尚子敬……海內非惟不復知有元常（鍾繇），於逸少（王羲之）亦然。」說由於世人皆喜愛王獻之的書法，因此不僅不知道有鍾繇，連王羲之的書法提到的人也不多了。南朝劉休也說：「羊欣重子敬正隸書，世共宗之，右軍書微古，不復貴之。」

在總結獻之書法藝術成就的同時，無法回避的是對羲、獻父子書法藝術的評價。其實在當時，特別是南朝，已經有許多相關記述，而且各執一辭。比如《世說新語》（品藻）第九就有這樣的記載：

謝公（謝安）問王子敬：「君書何如家尊？」答曰：「故當不同。」公曰：「外人論殊不爾。」王曰：「外人哪得知！」

當有人就「世論卿書不逮獻之」一說而去徵詢王羲之的意見時，羲之答曰：「殊不爾也。」又問獻之：「尊君書何如？」獻之……

王獻之笑而答曰：「哪得知之也。」

從這此記載中可知，當時有關父子高下之爭，確是引起了世人的廣泛興趣和議論。而當事者本人所持的態度相當理性，二人都沒有就對方的書法論短長，而只強調二者之間的不同。而南朝虞龢的分析則闡述了何以不同的原因：古則近於質樸，今則趨於妍麗，這是世事之道。喜愛妍麗，輕視古樸，這是人之常情。鍾繇、張芝與二王相比可謂古矣，二王父子之間又成古今，這此豈能無妍、質之別。他認為既今勝於古，則獻之勝於義之是爲必然。而梁武帝蕭衍在《觀鍾繇書法十二意》中持相反觀點：「元常（鍾繇）謂之古肥，子敬謂之今瘦。今古既殊，肥瘦頗反，……肥瘦古今，豈易致意？子敬之不逮逸少，猶逸少之不迨元常。」認爲今不如古。實際上，父子優劣之爭，所反映的正是時代審美取向，以及社會時尚與藝術風格之間相互作用和影響這一古今皆有的課題。

王羲之在鍾繇以後質樸體貌上向新巧妍美方向變化，這種新體給了當時書風積極的影響，而王獻之以其聰慧和對新事物的敏感，在其父新體的基礎上，以豪邁尚奇的藝術天賦再創新格，最終完成了由「古質」向「今妍」的歷史性轉變。張懷瓘對獻之超眾的才華極盡讚美，說他「天假其魄，非學之巧。」但同時也對父子二人書法做了客觀評價：「逸少秉真行之要，子敬執行草之權。父之靈和，子之神俊，皆古今之絕。」

王獻之書法自東晉南朝以來，便備受世人珍視。既有皇家庋集，也有私家不計貴賤，懸金招買。到了唐代，太宗大力搜訪鍾繇、張芝、二王等人真跡，御府所藏達四百卷。開元五年唐玄宗命人將這些書跡重新裝池，得王獻之書二十八卷。現存王獻之作品除傳世數種墨跡本外，《淳化閣帖》卷九、卷十存七十五種，《大觀帖》卷十收二十八帖。其他如《絳帖》、《澄清堂》、《星鳳樓》、《真賞齋》、《停雲館》、《鬱岡齋》、《墨池堂》、《鄰蘇園》、《寶賢堂》、《玉煙堂》、《三希堂》等帖均刻有獻之書跡，爲後人臨摹和研究提供了豐富資料。

閱讀延伸

沈尹默，〈二王書法管窺〉，《書譜》11，1976年8月。

潘岳，《王羲之與王獻之》，上海書畫出版社，1992。

王獻之年表

年代	西元	生平與作品	歷史	藝術與文化
東晉康帝 建元二年	344	王獻之生。	晉康帝卒，子聃繼位，是爲穆帝，年僅二歲，褚太后代行朝政。	王羲之42歲。
東晉穆帝 永和五年	349	王獻之6歲。	王羲之與謝安共登冶城。褚褒進軍北伐，大敗。	王珉生（—400）。
永和七年	351	王獻之8歲，從父學書，王羲之從擘其筆不脫，歎曰：「此兒書，後當有大名。」	王羲之官右軍將軍、會稽內史；赴會稽山陰。桓溫上書北伐，未決。	王泯生（—388）。
永和八年	351	王獻之9歲。	殷浩企圖恢復中原，屯於壽春；王羲之勸之中止北伐，不聽，並且因戰爭罷太學。	王羲之書《道德經》與道士換鵝；又爲老嫗書六角扇，人爭購之。
永和九年	353	王獻之10歲，參與蘭亭燕集。		王羲之攜諸子，與孫綽、謝安、謝萬等人燕集於會稽山陰蘭亭，舉行「修禊」儀式。王羲之爲眾人所賦詩篇撰寫序文，即《蘭亭序》。

年號	西元	王獻之生平	時事	其他人事
升平二年	358	王獻之15歲，就書法觀點勸其父王羲之改體。		王洽卒（323—）。
升平三年	359	王獻之16歲，與兄徽之、操之詣謝安家，謝安以獻之言寡，且不言俗事而稱許之。	謝萬、郗曇伐前燕，大敗。	王羲之書《孝女曹娥碑》。
升平五年	361	王獻之18歲。	穆帝崩（320—），太后命琅邪王丕即帝位，是為哀帝。	王丹虎卒（302—）。（按：王丹虎乃王彬長女，有《王丹虎墓誌》。）
東晉哀帝 興寧三年	365	王獻之22歲，書《保姆志》。（按：此志於宋寧宗嘉泰二年（1202）夏六月，山陰農人得於黃閌岡。）	哀帝司馬丕卒（341—），其弟司馬奕繼位，是為晉廢帝。	王羲之卒（303—），享年五十九歲。
東晉海西公 太和二年	367	王獻之24歲，為州主簿。	以郗愔為徐、兗二州刺史，鎮京口。	
太和四年	369	王獻之26歲，為秘書郎，後傳丞。	桓溫領兵入山東南部，為燕、秦聯軍所敗。	孫綽卒（314—）。
東晉簡文帝 咸安元年	371	王獻之28歲，與簡文帝書十紙，稱：「下官此書甚合作，願聊存之。」	桓溫至建康，行廢立，廢帝為東海王，立簡文帝。吏部尚書謝安周旋於朝廷與桓溫之間，後以太子昌明即帝位，為孝武帝。	桓玄生（—404）。據記載，桓玄愛重二王書法，集為卷秩。桓玄被殺，所藏書畫亦散失。
咸安二年	372	王獻之29歲。以選尚新安愍公主，與郗氏離婚。	簡文帝崩，帝。	裴松之生（—451）。
東晉孝武帝 太元元年	376	王獻之33歲，被謝安請為長史。	太后歸政。	王徽之官騎兵參軍。
太元三年	378	王獻之35歲。新建太極殿落成，謝安欲使獻之題榜，獻之固辭。	前秦陷南陽。	
太元五年	380	王獻之37歲。謝安為衛將軍、儀同三司，復請獻之為長史。		王韶之生（—435）。（按：詔之乃王廙曾孫，曾私撰《晉安帝紀》十卷。）
太元六年	381	王獻之38歲，官建威將軍、吳興太守。		孝武帝奉佛法，立精舍於殿內，引諸沙門居之。
太元九年	384	王獻之41歲。女神愛生。	謝安為太保，加大都督。桓沖歿（328—）。	
太元十年	385	王獻之42歲，官中書令。獻之上書陳明謝安功績，孝武帝以殊禮追贈謝安。	謝安（320—）卒。郗愔歿（313—）。	
太元十一年	386	王獻之43歲，卒於官。		王珉代獻之為中書令，世稱獻之為大令，王珉為小令。